INVENTAIRE
V 23.690

V
2628
Dc

2628.
D.C.
C.

23690

APPENDICE
AUX RECHERCHES
SUR
L'ART STATUAIRE DES GRECS.

APPENDICE

A L'OUVRAGE INTITULÉ :

RECHERCHES

SUR

L'ART STATUAIRE DES GRECS;

OU

LETTRE DE M. GIRAUD

A M. EMERIC DAVID.

A PARIS,

Chez l'Auteur, place Vendôme, n°. 101.

An XIII. — 1085.

APPENDICE

A L'OUVRAGE INTITULÉ :

RECHERCHES

SUR

L'ART STATUAIRE DES GRECS.

Vous serez peut-être étonné, Monsieur, que, dans le petit débat de propriété littéraire qui s'est élevé entre vous et moi au sujet du Mémoire sur l'Art statuaire des Grecs, couronné par l'Institut, je m'adresse à vous par la voie de cette lettre, au lieu de m'adresser à notre juge commun, le public. En voici, Monsieur, la raison. Il m'a semblé que dans tout ce que vous avez écrit à ce sujet, vous ignoriez beaucoup de choses sur lesquelles

vous me paroissez de bonne foi mal instruit, et aussi que vous en aviez oublié beaucoup d'autres sur lesquelles j'aime à penser que votre mémoire vous a mal servi. Or j'ai desiré m'expliquer à l'amiable avec vous pour vous apprendre ce que vous ignorez peut-être, et vous rappeler ce que sans doute vous avez oublié.

Il est possible aussi que tout cela ne vienne pas des causes que l'honnêteté vient de m'engager à supposer. Il est possible qu'une passion quelconque ait troublé votre mémoire, et vous ait fait voir les choses autrement qu'elles ne sont. Chacun a ses amis et ses partisans. Je trouve fort bon que les vôtres disent de moi tout ce qu'ils voudront. Mais voici ce que moi et les miens disent de vous : Nous pensons que l'ambition de vous faire une petite réputation, par un de ces ouvrages qui peuvent intéresser le public, vous a engagé à vous servir de moi comme d'un instrument que, selon l'usage de l'ambition, vous briseriez après en avoir usé. Nous pensons qu'étant entièrement ignorant sur le fond de la matière proposée par l'Institut, jamais la pensée de traiter ce sujet ne vous

seroit venue si vous ne m'aviez pas trouvé pour vous communiquer les notions d'une théorie sans laquelle le mémoire couronné n'auroit été aux yeux des juges de l'Institut, qu'un écrit d'amateur, et du raisonnement. Nous croyons en conséquence que le desir de briller seul et de vous approprier tout l'honneur du prix, vous a engagé à beaucoup de petits manèges dont effectivement je me suis apperçu, et sur lesquels je veux m'expliquer avec vous.

Si l'ambition de briller a pu vous porter là, Monsieur, trouvez bon aussi que j'aie, comme un autre, le droit d'être ambitieux. J'aime autant l'honneur qu'un autre : et de quoi étoit-il question ici, sinon d'honneur ? Il est vrai que vous avez eu la bonté de me donner en gratification une médaille de trois cents liv. *et de vos deniers*, à ce que vous dites. Vous pouvez juger de ma reconnoissance par le besoin que l'on sait que je puis avoir d'une somme de cent écus. Il est certainement beau à vous, Monsieur, de vous être ainsi sacrifié. Cet *élan de votre générosité*, comme vous le dites, doit vous faire d'autant plus d'honneur, que vous n'y étiez pas con-

traint; que je suis, grâces au ciel, au-dessus d'un cadeau, fût-il de dix mille écus : eh bien! voyez cependant, Monsieur, comme mes amis s'obstinent à vous calomnier. Ce cadeau de cent écus *de vos deniers*, sur lequel il faudra aussi que nous nous expliquions, ils pensent que cela a été un petit tour d'adresse de votre part, pour me désintéresser dans cette affaire. Ils pensent que vous avez cru acheter par là le droit d'être quitte envers moi.

Moi, j'ai beau protester que ce cadeau prétendu de cent écus *de vos deniers* étant une médaille d'or de l'Institut, où nos deux noms sont associés, vous avez prétendu, en demandant la division de la médaille entre nous, rendre hommage à la coopération que j'ai eu à l'ouvrage; que je n'ai jamais cru recevoir cent écus, mais seulement la médaille, fût-elle de plomb, comme signe d'honneur, et non comme cadeau de votre part, mes amis me répondent par vos paroles : *La médaille en effet*, comme vous le dites, *je l'ai acquise de mes deniers, et je l'ai donnée à M. Giraud dans un mouvement d'amitié.* Or il faut se rendre à cela. *Une médaille*

acquise de vos deniers est un cadeau déguisé de cent écus que je dois à votre libéralité.

Si cela est (ce que nous examinerons entre nous), il est clair que vous m'avez traité en mercenaire. Car des amis, à un homme comme moi, ne font pas des présens de cent écus. Si cela est, vous avez cru vous dégager, par cette gracieuse indemnité, de ce que vous me deviez. Si cela est, je n'ai plus la plus petite part d'honneur dans l'ouvrage ; je suis payé. Vous avez oubliez toutefois de tirer une quittance, je vais vous la donner. Trouvez bon, puisque je dois vous restituer *vos cent écus*, s'ils sont *de vos deniers*, qu'il me reste quelque chose des peines infinies que j'ai prises à cet ouvrage, pour vous faire passer dans la tête quelques notions sur un art que vous ignoriez entièrement. Trouvez bon qu'il me reste de toutes mes fatigues quelque chose qui puisse remplacer votre cadeau de cent écus. Or, ce quelque chose à quoi j'ai prétendu et à quoi je prétendrai toujours, est l'honneur d'avoir activement coopéré à la partie la plus importante d'un ouvrage que j'ai cru pouvoir être utile aux arts et aux artistes.

Je vous ai dit, Monsieur, que je prendrois la liberté de vous instruire sur quelques points de la discussion qui s'est élevée entre nous, et de vous en rappeler d'autres que vous paroissez avoir oubliés.

Je vais commencer par ce que j'appelle vos oublis.

Par exemple, vous cherchez, à présent que l'ouvrage est public, à vous faire passer pour connoisseur et capable de traiter à vous seul le sujet en question, parce que, dites-vous, vous avez fait *un voyage de Rome dans l'unique objet de voir et d'apprécier les chefs-d'œuvre des arts*. Mais, Monsieur, toutes ces prétentions sont imaginaires. Comment avez-vous pu croire que votre gratification de trois cents liv. me fermeroit la bouche au point de m'empêcher de dire que votre voyage en Italie fut une plaisanterie. J'y ai passé, moi, Monsieur, dix années livré à l'étude pratique et théorique de la sculpture antique, et je n'ose me flatter d'être parvenu à retrouver la route qui pourroit conduire au but. Lorsqu'en un genre aussi difficile, on ne se tient pas aux généralités et aux lieux com-

muns rebattus, et lorsqu'on veut scruter des causes très-cachées et très-secrettes, causes que l'exercice de l'art et la méditation tout ensemble peuvent seules révéler, on est convaincu que la vie toute entière d'un homme ne seroit point de trop pour arriver au développement de deux ou trois vérités. Je n'entends pas ici de ces vérités métaphysiques qui ne sont que de pure spéculation, j'entends de ces vérités qui peuvent devenir méthodiques et d'un usage applicable.

Auriez-vous donc oublié, Monsieur, que, livré à l'étude du droit et suivant le barreau, ensuite l'imprimerie à Aix, vous vîntes, il y a vint-cinq ans, faire en Italie une promenade de six mois, dans laquelle ayant eu l'honneur de vous rencontrer, je ne m'apperçus nullement que vous y eussiez fait aucune étude des arts de quelque genre que ce fût. Ce n'est pas en se promenant qu'on étudie ces choses.

Lorsque vous me fîtes, il y a douze ans, l'honneur de venir me voir à Paris, après mon second voyage en Italie, et lorsque j'ouvrois à tout le monde, sans aucun intérêt, les portes

de la plus belle collection de plâtres antiques qu'on ait vue, collection à laquelle je dépensai une somme de deux cents mille francs, je ne m'apperçus point du tout que vous eussiez la première notion théorique des arts.

En l'an 6, c'est-à-dire, il y a sept ans, la section de littérature et arts de l'Institut proposa pour sujet de prix l'examen des causes de la perfection de la sculpture en Grèce, etc. A cette époque, nous nous rencontrions quelquefois dans la société, ce qui vous a donné occasion de venir me voir chez moi. Nous nous sommes trouvés ensemble à la séance où le programme en question fut publié. Vous me dites alors, et je rapporte vos paroles : *Tenez, voilà un prix qui vous regarde ;* je vous répondis que *j'avois effectivement des matériaux pour cela*, comme je peux vous dire aujourd'hui que j'en ai beaucoup d'autres pour faire quelque chose de meilleur. Ces matériaux sont des notes et des observations nombreuses, rédigées seulement par moi, fruit de trente ans d'étude, dirigées vers le même but.

Je ne laissai pas tomber votre proposition.

Elle fut suivie de conférences dans lesquelles vous vous présentâtes pour être celui qui mettroit en œuvre toutes mes idées, et vous projettâtes aussi de faire toutes les recherches littéraires relatives au sujet.

Loin donc que vous ayez conçu à vous seul, comme vous le dites, *le vaste plan dans lequel vous fîtes entrer, non-seulement les faits, les loix, les mœurs, mais encore la théorie adoptée par les artistes grecs,* je puis vous certifier, Monsieur, que vous n'aviez pas même dans la tête le moindre des élémens propres à concevoir ce plan, puisque vous n'aviez pas la première idée de la théorie adoptée par les artistes grecs, ce qui vous mettoit dans l'impossibilité de pouvoir traiter un sujet aussi difficile.

Dans le fait, les principaux matériaux de l'ouvrage vous manquoient. Vous saviez que le sujet du prix avoit été donné par les sculpteurs membres de la section des arts, et que ces artistes en seroient particulièrement les juges; vous saviez par conséquent que toutes vos connoissances d'érudition et de littérature, acquises et à acquérir sur ce sujet, ne

feroient pas fortune devant de pareils juges, si le fond de l'art, si la théorie pratique de l'imagination, si les notions méthodiques de la sculpture antique, ne se trouvoient traités dans l'ouvrage, de manière à persuader que ce n'étoit pas, comme il arrive trop souvent, le simple travail d'un homme à imagination. En effet, toutes les fleurs du style, toutes les notions spéculatives et morales, toutes les idées abstraites, n'apprennent pas comment les anciens sont parvenus à la perfection, et ne peuvent servir à mettre un œil ou un doigt ensemble.

Vous le saviez, et vous saviez aussi, j'aime à vous rendre cette justice, que vous ne saviez rien du tout sur ces objets.

Moi, de mon côté, je n'aurois pas su, je l'avoue, donner une forme de style et d'élocution intéressante à mes systèmes et à mes recherches, sur-tout pour entrer dans un concours académique.

Je ne peux pas m'imaginer que vous ayez oublié ce qui se passa entre nous pour opérer notre association dans cette entreprise.

Pendant plusieurs mois que vous ne m'a-

vez pas quitté, vous n'avez fait autre chose qu'écrire sous ma dictée, comme auroit pu faire tout secrétaire. Vous avez ainsi épuisé tout ce que j'avois en tête alors, d'idées tantôt liées entre elles, et tantôt incohérentes. C'étoit une première projection nécessaire et indispensable pour vous, afin d'avoir les matériaux de la théorie. Nous devions y mettre de l'ordre ensuite, les classer, les ranger, les repartir, les distribuer dans toutes les parties du plan qui seroit conçu. Cette manière d'opérer n'est peut-être pas celle des auteurs qui pensent et écrivent à-la-fois. Mais ici que l'auteur étoit double, et que celui qui rédigeoit les notions théoriques ne les possédoit pas, cette marche nous parut bonne pour nous entendre.

Cela fait, il fut question d'aller plus loin, c'est-à-dire de faire ensorte que vous, qui deviez écrire, vous pussiez mettre dans la rédaction de ces idées, la liberté qui seule appartient à l'homme qui les a conçues ; il falloit donc tâcher de vous les faire concevoir. De secrétaire que vous aviez été, vous devintes mon disciple ; cela soit dit sans vous blesser ; le mot ne doit pas vous offenser

plus que la chose. Je ferois profession de même, sur beaucoup de points, d'être votre élève.

Je vous fis faire, sur les nombreuses statues antiques dont je possède les plâtres, un cours complet de toutes les notions que j'ai acquises de la méthode des anciens. Je vous fis toucher au doigt et à l'œil, si l'on peut dire, les diversités de caractères, de nature et de principes indispensables pour parvenir au choix que l'art statuaire exige. Je vous disséquai des mois entiers la méthode imitative de l'antiquité, et d'après nature, et d'après les statues. Je cherchai à vous faire concevoir certaines règles de proportion, certaines règles de goût et de caractère, que j'ai cru dignes d'être exposées aux artistes, enfin une partie des routes suivies par les Grecs.

Ce cours que vous fîtes chez moi, tous mes amis l'ont su, vu et connu; tous attesteroient, s'il en étoit besoin, que je n'exagère point, et que je reste au-dessous du vrai.

J'avouerai que j'eus peur d'avoir perdu un an à ces instructions. Je craignis bientôt que

le projet de penser et d'écrire à deux, de séparer la pensée du style, ne fût une fausse idée. Je vis bien que vous m'entendiez fort peu, que vous étiez toujours à côté de ma pensée, que jamais ces notions ne vous deviendroient propres, et cela m'a expliqué la rareté des bons ouvrages sur l'art. Or, ce sentiment, qui fond et identifie la pensée avec l'expression, ne peut s'acquérir quand on ne l'a pas ; et malgré tout ce que vous et moi avons eu de peine, je crains fort que le public ne trouve aucune sorte d'unité dans cet ouvrage.

J'ai jugé bientôt que le plus grand nombre de mes notions, en passant par votre entendement et votre plume, étoient souvent plus ou moins dénaturées. Je n'en veux conclure autre chose, sinon que vous avez eu beaucoup de peine à les entendre, et moi, encore plus pour parvenir à vous les faire sentir ; par conséquent que ces notions ne vous appartiennent pas, et que vous ne pouviez, à vous tout seul, remplir le programme de l'Institut.

Mais je continue à vous rappeler les faits. Lorsque nous eûmes employé ensemble

une année à l'ouvrage, il n'étoit pas terminé à l'époque indiquée. Nous imaginâmes d'envoyer à l'Institut ce qui étoit fait, c'est-à-dire la partie relative à la première question du programme, en promettant de le terminer si l'Institut prorogeoit le prix. Il le fut; ce premier manuscrit resta déposé au secrétariat; nous n'en eûmes pas moins un an de plus devant nous.

Je dois vous faire ressouvenir ici, Monsieur, d'une petite circonstance qui vous est échappée, et qui vous mettra à même de reconnoître votre manière de procéder à mon égard.

Dans ce premier manuscrit, vous débutiez ainsi : *Nous nous sommes réunis, un historien et un statuaire.* Ce sont textuellement vos paroles; et beaucoup de mes amis, qui vous ont entendu lire le mémoire devant moi, s'en souviennent très-bien. N'ayant jamais surveillé vos rédactions, et n'y ayant pris part, comme vous le savez bien, ainsi qu'à la correction des épreuves, que pour le fonds des idées, je m'étois bonnement imaginé que dans la nouvelle transcription du

mémoire envoyé l'année suivante, et sur laquelle le prix a été adjugé, le même prélude devoit s'y trouver. J'ai voulu vérifier le fait au secrétariat de l'Institut, et je me suis convaincu que vous aviez retranché ce témoignage de notre association. Il est vrai que dans cet exemplaire manuscrit, vous parliez encore au pluriel; vous y disiez encore NOUS. Hélas ! vous avez été assez injuste pour dire JE, MON OUVRAGE, etc.

Lorsqu'il fut question d'envoyer le mémoire à l'Institut, vous me sollicitâtes pour n'y point joindre nos noms. La chose à moi m'étoit assez indifférente. Je n'avois aucune raison puissante de me nommer ou non, et je me doutois bien que l'on me reconnoîtroit aux principes de l'art dont je m'étois tant de fois entretenu avec tous les plus habiles artistes, mes amis, dont quelques-uns même devoient être nos juges.

Vous, Monsieur, vous aviez, me disiez-vous alors, des raisons importantes de tenir votre nom caché : vous étiez dans le commerce ; cela feroit beaucoup de tort à vos affaires ; vos correspondans auroient moins

de confiance en vous, s'ils apprenoient que vous vous occupiez de littérature. Il fut donc décidé que nous garderions l'anonyme. Je ne prévoyois alors aucun dessein caché là-dessous. La suite m'a fait voir que vous en saviez plus long que moi ; effectivement, si nos deux noms s'étoient révélés à l'Institut, ils auroient été proclamés dans la séance publique, et vous n'aviez plus de moyen de vous approprier exclusivement l'ouvrage.

Comment avez-vous fait pour en venir à ce but ? Permettez, Monsieur, que je vous rappelle la suite de vos petits procédés.

Le mémoire fut envoyé seulement avec épigraphe, et enregistré au secrétariat de l'Institut sous un numéro quelconque.

Les juges me reconnurent tout de suite sur mes principes ; et comme on ne peut empêcher qu'il ne transpire toujours quelque chose, on savoit en adjugeant le prix, que j'y avois participé.

Vous, Monsieur, vous fûtes le porteur du mémoire au secrétariat, et là vous reçûtes le récépissé d'usage.

Le mémoire jugé, on ne trouve point de

nom d'auteur, et le prix est proclamé et adjugé, selon l'usage en ce cas, au numéro et à l'épigraphe. J'espère vous prouver par la suite, que le prix ne vous a pas été adjugé plus qu'à moi.... Mais continuons.

Tout le monde connut bientôt et nomma les anonymes. Vous reçûtes vos complimens; je reçus les miens. J'en reçus de vous ! alors il falloit bien que vous me reconnussiez pour co-opérateur. Je fus même obligé de vous renvoyer le plus qu'il me fut possible des félicitations d'usage ; c'étoit alors entre nous un combat d'un autre genre. Les artistes étoient portés à me faire une part trop grande, je ne m'occupois qu'à la diminuer dans leur esprit. Mais les juges s'obstinoient à dire, et le disent encore, « que sans cette « part, qui étoit celle de la théorie pratique « de l'art, le mémoire n'eût pas eu le prix. »

Il étoit si notoire alors que j'étois co-opérateur du mémoire, que quelques artistes (vous devez vous en souvenir, car je le tiens de vous), et entre autres M. Julien, vous firent un compliment qui vous choqua, en vous disant, « que vous aviez fort

« bien rédigé les idées de M. Giraud. » M. Julien en disoit trop sans doute ; et si j'eusse été là, j'aurois cherché à faire pencher la balance beaucoup plus de votre côté que du mien, comme j'ai toujours fait jusqu'ici, lorsque l'occasion s'en est présentée.

Enfin, la preuve convaincante que cette opinion fut alors publique, générale, et sans contradiction de votre part, se trouve dans le rapport fait en l'an 10, à l'Institut, par la section des beaux-arts, sur l'état de la sculpture.

Le rapporteur, après avoir fait mention de la figure en marbre, d'Achille, sur laquelle j'ai été reçu de l'Académie, ajoute : *A cette science pratique M. Giraud joint une très-excellente théorie de son art. Il en a donné la preuve dans le beau mémoire couronné par l'Institut national, en l'an 9, mémoire qu'il a fait conjointement avec M. Emeric David, homme d'un mérite distingué, sur la question proposée,* etc.

Ce rapport fut rendu public, et vous ne vous inscrivîtes point en faux contre son auteur.

Je dois vous avouer encore, que dans les premiers tems, je ne soupçonnai rien des desseins que vous me cachiez fort habilement. L'*incognito* que vous m'aviez fait garder, ne me priva d'aucun tribut d'éloges. Vous-même fûtes le premier à demander au secrétariat de l'Institut, en rapportant le récépissé, qu'attendu que l'auteur du mémoire étoit double, il fût frappé deux médailles de 500 liv. chacune, sur lesquelles les noms d'*Emeric David* et de *Giraud* seroient gravés. Vous m'apportâtes une de ces médailles. Je l'ai encore, et ne vous la rendrai, Monsieur, qu'après l'explication que je renvoie à la fin de cette lettre. Je savois que la valeur du prix étoit de 1,500 fr. Je ne m'en inquiétai pas ; votre intention étant de faire imprimer le mémoire, j'abandonnois volontiers le tout pour l'impression, et n'avois aucune prétention d'entrer en partage du bénéfice, comme je l'ai toujours dit à nos amis communs; une médaille de cuivre m'eût contenté, vous le savez, et je vous le prouverai de nouveau.

Cependant, par suite de votre système d'*incognito*, et pour que rien ne laissât de traces de mon concours à l'ouvrage, vous

vous donnâtes beaucoup de soins pour empêcher que les journaux n'en parlassent. A cette époque, j'étois plus connu pour auteur que vous; les journaux n'eussent pas manqué de me citer et d'associer mon nom au vôtre. Ceci ne s'arrangeoit point avec vos projets.

Comme je ne me mêlois point de tous ces détails, vous fîtes si bien qu'aucun journal ne rendit compte de l'ouvrage. M. Le Blond, membre de l'Institut, avoit dû en rendre compte; le rapport ne fut pas fait; il l'a gardé, dit-on, et il est possible que vous sachiez mieux que moi la cause de ce silence.

Il falloit en effet qu'il ne restât aucun vestige de notre association, ce qui prouve que vous aviez formé depuis longtems le projet de vous isoler.

Mais voici comment vous vous y êtes pris.

Quelque tems après que le prix eut été jugé, la classe de littérature et beaux-arts voulut que la lecture du mémoire fût faite dans ses séances particulières. Le mémoire fut lu, et j'ignore comment il arriva que le secrétaire

vous écrivit la lettre de félicitation que vous avez mise en tête de l'ouvrage. Je n'ignore pas que ces politesses-là sont de peu d'importance; les corps savans les accordent facilement, parce que cela ne les compromet pas. Mais ceux qui les reçoivent, et qui souvent les ont mendiées, ont toujours l'habitude d'en faire trophée auprès des ignorans. Le public même, qui ne sait pas comment cela se passe, en conçoit une plus haute opinion des auteurs. J'avoue qu'il étoit assez simple que la lettre s'adressât à vous, vous qui seul aviez été en relation avec le secrétariat. Que la chose ait été naturelle ou non, je vois bien comment il vous fut intéressant d'avoir cette lettre. D'abord c'étoit un acte qui avoit l'air de s'adresser à vous seul, à l'égard d'un ouvrage où l'on nous croyoit deux ; cela vous détachoit de moi. C'étoit une manière de commencer à aller tout seul, à ne montrer que vous, à vous attribuer l'ouvrage à vous seul. Ensuite le secrétaire répondant à vous seul, puisque vous seul aviez paru, vous vous arrogiez le seul titre individuel que vous ayez jamais eu dans tout ceci, si toutefois ce peut être même un semblant de titre,

comme je vous le dirai plus bas. Il ne s'agissoit plus que de gagner du tems, que de laisser éloigner le souvenir et le préjugé que les esprits avoient dû prendre sur le mémoire couronné.

C'est l'avantage que vous a procuré l'impression de l'ouvrage, à laquelle je n'ai pris d'autre part que celle de la révision de toutes les notions sur l'art, à mesure que les feuilles paroissoient.

Je dois vous faire ressouvenir ici, Monsieur, que plus l'impression tiroit à sa fin, plus vous parûtes embarrassé avec moi, plus votre contenance changea. Vous m'aviez déja fait une proposition dont le ridicule, s'il vous en souvient, pensa me faire rompre avec vous. Vous eûtes (je ne sais comment qualifier ce procédé) la bizarrerie de vouloir me dédier l'ouvrage. Je commençai à vous voir venir. A présent je vous explique ; cherchant un moyen de vous délier de moi, vous auriez même consenti à m'avoir pour protecteur et pour patron, pourvu que je cessasse d'être votre sociétaire. Beaucoup de flagorneries vous auroient coûté moins qu'un peu

de vérité. Je repoussai l'affront de votre dédicace, et vous dis que j'aimois mieux que vous ne proférassiez en rien mon nom.

Vous fîtes semblant de me prendre au mot, en me protestant, ainsi qu'à beaucoup d'autres, que vous n'y mettriez jamais votre nom.

Cependant, comment résister à la tentation ! Il y a bien des manières de ne pas se nommer et de se faire nommer ! Je connois toutes ces petites ruses; mais l'amour-propre en pâtit un peu. Ici vient vous servir admirablement la lettre de M. du Theil, secrétaire de la classe de littérature et beaux arts.

Comme tout cela a été bien préparé et bien conduit ! et le joli dénouement ! Comment faire, vous êtes-vous dit, pour me nommer et ne pas donner mon nom ? Comment faire pour évincer M. Giraud; pour supprimer le nom de *Giraud*, sans qu'il puisse se plaindre de n'avoir pas été nommé ? Faisons, vous êtes-vous dit, un frontispice sans nom d'auteur. Ensuite plaçons la lettre de M. du Theil, adressée au citoyen Emeric David, dans laquelle il est invité à publier le mémoire cou-

ronné. Je pourrai affirmer à Giraud que je ne mets pas mon nom en tête de l'ouvrage. Puis, je ferai un petit avertissement, où je dirai que *j'ai été dirigé dans la partie d'un art que je ne professe point par les conseils de mon ami Giraud;* et pour prévenir toute objection, je dirai *que de tout tems mes opinions furent toujours conformes aux siennes.* Oh! cette dernière phrase est un chef-d'œuvre d'habileté, Monsieur, vous n'avez rien imaginé de plus adroit. Aussi me proposai-je d'y revenir à l'article des choses sur lesquelles je crois que vous avez besoin d'être instruit.

Voilà, Monsieur, à-peu-près l'historique des faits que vous me paroissez avoir oubliés.

J'arrive à la partie sur laquelle il me semble que vous pouvez être convaincu non d'oubli, mais d'erreur.

PREMIER POINT.

Vous appelez, Monsieur, être *guidé par quelqu'un* dans un travail, ce qui a eu lieu entre vous et moi; vous appelez *des conseils*

ce que je vous ai communiqué. Permettez-moi de vous dire que c'est mal apprécie la valeur des choses. Malgré *les recherches que vous prétendez avoir faites jadis à Rome avec moi* pendant votre promenade en Italie, quoique je me rappelle fort bien qu'il ne fut alors question d'art en aucune manière entre vous et moi, *bien que vos opinions aient toujours été*, dites-vous, *conformes à mes principes*, je doute fort qu'encore actuellement vous connoissiez mes principes et que vous ayez acquis des opinions.

Tout ceci ne fait point de tort à vos talens et à toutes les autres connoissances que vous pouvez avoir; vous n'êtes pas obligé d'être sculpteur; mais il y a un âge pour tout. A celui que vous avez, Monsieur, on n'acquiert point de savoir fondamental dans une partie très-difficile à laquelle on a été complettement étranger. On peut retenir des phrases pour les répéter, des pensées pour les broder, des principes pour les paraphraser, ou pour faire de l'esprit sur une science. Mais à coup-sûr, ce n'est pas le véritable esprit de la science. Or la science théorique et pratique d'un art tel que la

sculpture ne s'acquiert pas dans un cours, lorsqu'on n'en a pas fait d'études spéciales. Vous ne pouviez pas plus devenir savant en ce genre, que je ne pourrois, moi, devenir chimiste en suivant une fois un cours de chimie.

Il est vrai que le cours que je vous ai fait faire fut d'une nature particulière, c'est le résultat et le fruit des longues études et observations que j'ai faites sur les beaux antiques et sur la nature : c'est une année de ma vie, à différentes reprises, que je vous ai donnée, ainsi que je l'ai expliqué plus haut. Or il y a vraiment erreur de votre part à appeler cela *des conseils*.

Second Point.

Vous dites, et vous affectez de répéter dans toutes vos lettres, que *je ne vous ai fourni aucun manuscrit, aucune instruction écrite d'aucune espèce, pas une ligne, pas un mot.* Je vous ai rappelé, Monsieur, les faits tels qu'ils se sont passés, et j'invoquerai à la fin de cette lettre, des témoins que je nommerai. Je crois bien effectivement que vous n'avez pas de manuscrit de moi. C'est précisément

parce que je ne sais pas bien écrire, que je suis ignorant dans l'art du style, comme vous l'êtes dans l'art du dessin, que nous nous sommes associés. Je parlerois plutôt une journée sur les principes de l'imitation, que je n'écrirois une heure. Vous êtes très-bon écrivain, Monsieur; n'eut-il pas été ridicule dans notre société que j'eusse voulu tenir la plume ? J'ai beaucoup de choses écrites pour moi, mais j'en ai bien davantage en tête. Les objets sur lesquels nous avions à disserter s'expliquent et se font bien mieux sentir en présence des monumens : les idées réveillées par la vue, et transmises dans la chaleur d'un sentiment actif à celui qu'on veut instruire, ont une bien autre énergie que les documens froids et bornés des instructions écrites.

Quoique je sois persuadé, Monsieur, que rien de tout cela n'a passé dans votre ame, parce qu'il étoit trop tard pour que ces idées pussent vous devenir propres, cependant quelques-unes sont restées dans votre esprit, et d'autres dans votre mémoire ; ce qui ne seroit jamais arrivé sans les instructions verbales auxquelles vous avez l'air d'attacher tant d'indifférence à présent.

Je n'ai reçu de lui, dites-vous, *que des instructions verbales dans des entretiens nécessairement mutuels*. Monsieur, si vous étiez artiste vous-même, ou si vous vous fussiez précédemment exercé à la recherche des règles et des principes de l'art, tout ce qui s'est passé de vous à moi auroit pu s'appeler *entretiens mutuels*. Entre deux hommes du même art, il peut y avoir *des entretiens mutuels*. Mais entre un homme qui sait (puisque je puis d'après vous-même me réputer tel), et celui qui ne sait sûrement rien, il n'y a, permettez-moi de vous l'apprendre, rien *de mutuel*, à moins que vous n'appeliez aussi mutuels les entretiens des écoliers avec leurs maîtres, à moins que vous n'appeliez mutuelles les demandes et les réponses des cathéchistes.

Vous voyez bien, Monsieur, que tout ceci n'est que de la finesse de votre part. Vous commencez par vous donner (ce qui n'est pas vrai) pour un homme qui a jadis étudié les arts à Rome, pour faire croire que vous étiez capable de traiter à vous seul le sujet de l'Institut. Vous en venez à insinuer que vous ne m'avez demandé que des conseils, et vous

finissez par avancer que tout cela n'étoit que *pour résoudre des doutes ou vous confirmer dans vos opinions.*

Une année entière que je vous ai consacrée, Monsieur, pour vous mettre à portée d'entendre, de rédiger d'une manière un peu claire des principes dont vous n'aviez pas la moindre notion, vous appelez cela m'avoir consulté pour vous *confirmer dans vos opinions.*

Vous m'avez fait, dites-vous, *des questions auxquelles j'ai bien voulu répondre.* Ne croiroit-on pas voir là un auteur qui, après avoir composé un ouvrage, s'en va consulter quelque ami, lui expose ses doutes, en reçoit des solutions dont il profite à son gré? Mais, Monsieur, ce n'est pas sur votre ouvrage que vous m'avez consulté, c'est pour le faire que vous vous êtes réuni à moi. Quels que soient ces *conseils*, ces *lumières*, quelle qu'en ait été l'étendue et l'importance, quelle qu'ait été la valeur de ces *entretiens mutuels*, tout cela vous étoit nécessaire, je ne dis pas pour perfectionner, mais pour entreprendre. Tout cela a eu lieu avant l'ouvrage, tout cela

a eu lieu dans la vue de l'ouvrage, tout cela a été des moyens indispensables pour vous. Ces notions étoient la base principale, les matériaux fondamentaux. Vous n'eussiez pas même eu l'idée de bâtir la maison, si vous n'aviez trouvé dans mes leçons dequoi la fabriquer.

Vous dites *m'avoir fait des questions auxquelles j'ai bien voulu répondre.* A ce ton léger, qui ne croiroit pas que vous êtes venu seulement deux ou trois fois chez moi pour me consulter sur votre manuscrit ? Mais, Monsieur, ce sont des journées entières, pendant des mois entiers que j'ai bien voulu vous donner pour *répondre à vos questions.* Vous vous êtes installé chez moi, et souvent depuis le matin jusqu'au soir. Là fut rédigé, et sous ma dictée, un système de leçons, de règles et de principes; et c'est après que j'ai épuisé tout ce que j'ai de moyens pour vous faire sentir le sujet qu'il falloit traiter, que vous avez commencé à rédiger le mémoire dans la forme qu'il appartenoit à vous seul de lui donner, et avec tous les accompagnemens que j'ai reconnus être votre propriété.

Mais lorsque vous vous prévalez de n'avoir reçu de moi *aucune instruction écrite*, afin de vous approprier l'honneur du tout : ceci, j'en ai peur, est plus que de l'erreur de votre part. Quoi donc ! si je vous eusse dicté l'ouvrage dans tout son contexte (ce que je n'étois pas en état de faire), vous n'auriez pas eu davantage de moi d'*instructions écrites*. Alors en auriez-vous acquis le droit de dire qu'il étoit de vous? N'y a-t-il donc que la forme et le style dans les compositions des auteurs ? Et pourquoi donc prenez-vous le fonds des idées ? Et encore lorsqu'il s'agit, non d'idées détachées, suggérées à un auteur, mais d'idées liées, systématisées et formant le fonds d'une doctrine que vous ne soupçonniez même pas : n'eut-il pas été juste que vous les reconnussiez, quoique tout ce travail de ma part n'ait pas été écrit, au lieu de prétendre par la *conformité prétendue de vos opinions avec mes principes*, éluder la reconnoissance que vous me deviez ?

Oui sans doute, celui qui n'a donné que des conseils verbaux sur un ouvrage, n'a pas le droit de prétendre à en être partiellement l'auteur. Mais celui qui a fourni, n'importe

comment, à celui qui ne les possédoit pas, les notions élémentaires, systématiques et fondamentales d'une théorie dont il s'occupe depuis trente ans; celui qui les a fournies dans la vue de coopérer à l'ouvrage et d'en partager l'honneur ou le blâme, selon l'événement; celui qui y ayant participé publiquement au su et vu de toutes ses connoissances, qui est réputé par elles co-opérateur principal et distingué de l'ouvrage; celui-là, dis-je, a le droit d'être offensé qu'on l'évince de la manière dont vous l'avez fait à mon égard.

En vain dites-vous, Monsieur, que toutes les vérités théoriques que j'ai développées par mes communications verbales, vous les ayez trouvées dans les écrits des *philosophes grecs*. On ne conte de ces choses-là qu'aux gens qui n'y entendent rien. Si les écrits des *philosophes grecs* pouvoient vous révéler la doctrine pratique des artistes grecs, quel besoin aviez-vous de me faire perdre une année à vous développer du matin au soir cette théorie? Mais ce sont là de véritables chansons. Les écrits des philosophes grecs sont connus de tout le monde, et personne

encore n'en a déduit les principes de l'art statuaire.

Pourquoi ne pas dire les choses telles qu'elles sont ? En même tems que je devois vous communiquer toutes mes notions pratiques de l'art, il avoit été convenu que vous, Monsieur, vous feriez dans les écrivains de l'antiquité, la recherche de tous les passages qui pourroient confirmer ces notions. Nous avions à plaire dans cet ouvrage à deux sortes de juges, aux membres littérateurs et aux membres artistes de la classe de l'Institut. Vous seul deviez vous charger de la partie historique, littéraire et d'érudition, où je ne prétends rien. Quand je vous eus fait concevoir mes opinions et entendre mes principes, il fut très-naturel à vous, comme il fut agréable pour moi, d'appercevoir que quelques passages d'auteurs anciens étoient d'accord avec mes systèmes et les confirmoient. Mais que vous eussiez apperçu cette concordance entre les spéculations des écrivains et la pratique des artistes, sans mes leçons, c'est ce que je vous contesterai toujours. Que vous eussiez à vous tout seul, vu et trouvé dans ces passages ce que vous prétendez être

l'équivalent de mes idées, c'est ce qui me paroît impossible, ou vous auriez eu un talent de divination privilégié.

Non, Monsieur, les auteurs grecs ne vous auroient jamais révélé le moindre principe des différens caractères, ni le moindre système pour pouvoir parvenir au beau choix de la nature. Ces choses-là ne se trouvent pas dans les livres ; elles ne se trouvent réellement que dans la production des beaux chefs-d'œuvre, en les comparant et les étudiant sur la nature vivante ; elles se trouvent par l'application de l'anatomie, sur quoi roulent tous les moyens de parvenir au choix de l'imitation, et c'est ce que vous ignorez ; elles se trouvent par le parallèle des ouvrages de l'art et de ceux de la nature, que vous n'êtes pas en état de faire ; par le rapprochement des différentes manières, que vous ne soupçonnez point, ne l'ayant pas étudié.

C'est donc une plaisanterie que de venir dire que les passages anciens vous ont appris ce que j'ai pu seul vous faire apprendre, c'est-à-dire vous faire écrire (car je ne crois pas que vous le sachiez), tandis que sans

moi, sans le cours pratique que je vous ai fait faire, sans toutes les fatigues que j'ai prises pour vous faire passer quelques-unes de mes notions, vous n'auriez seulement jamais soupçonné le rapport de ces passages avec la doctrine des arts. Les auteurs grecs vous ont-ils appris aussi ce qui a rapport à l'art chez les modernes, aux vues de l'enseignement, aux moyens à prendre pour l'améliorer?

C'est une plaisanterie, Monsieur, que de venir nous citer *l'ampleur et ordre* d'Aristote comme une trouvaille que vous avez faite, vous tout seul, chez les anciens. Y avez-vous trouvé la description que nous avons faite ensemble des figures antiques, ainsi que les principes de leurs beaux bas-reliefs et le choix des draperies ? Monsieur, je ne nie point et je n'avoue point non plus que *qui dit beauté, dit ampleur et ordre*. Pourroit-on fixer des principes ou des règles sur des mots isolés et que vous faites tant valoir ? Ce que je puis vous certifier toutefois, c'est qu'avec un millier de passages aussi lumineux que celui-là, et avec toutes les déductions qu'on en peut doctement tirer, il n'y auroit pas en

mille ans, de quoi apprendre à tous les artistes du monde à faire un doigt.

Je respecte fort la métaphysique, et je serois très-fâché d'en dire du mal, mais elle n'apprend ni à faire des statues, ni à savoir comment d'autres les ont faites. Répétez à tous les artistes d'allier *l'ampleur et l'ordre;* dites-leur encore *que rien n'est beau que ce qui est bon;* compilez des passages de Philostrate, cela n'empêchera pas un ouvrage d'être médiocre; et c'est ce qui ne le rendra pas bon, si l'artiste ne le rend tel par son savoir et son travail. Il en est de même d'un mémoire sur la sculpture, que les paroles d'Aristote ne rendront pas meilleur, si l'écrivain n'a pas de quoi y répandre une bonne doctrine, fruit d'une longue pratique dans l'art dont il s'agit de parler.

Aussi moi, Monsieur, qui n'avois en vue dans notre association, que de rendre publiques des notions pratiques, usuelles, sur l'art, déduites des monumens, et ayant la propriété d'être appliquées par les artistes et appréciées par des juges compétens, je n'ai point cru que votre *ampleur et ordre*, et

autres théorêmes de ce genre, pussent empêcher l'ouvrage d'être bon. Je puis toutefois vous assurer que s'il n'y avoit eu sur l'art, que de ces documens-là, le plus grand nombre des juges n'eût pas couronné le mémoire.

Finissons-en sur cet article, et trouvez bon, Monsieur, que je vous apprenne qu'en recevant de moi des instructions verbales, du genre de celles que je vous ai communiquées, j'ai fait plus que de vous donner des notes écrites ; que se retrancher comme vous le faites, dans l'absence d'instructions écrites de ma part, c'est une raillerie mal placée ; qu'une doctrine communiquée de la manière qui a eu lieu entre nous, n'a rien de commun avec des conseils ; que plusieurs grands hommes (qui seroient très-étonnés de se trouver cités dans cette affaire), et Socrate entre autres, n'ont jamais rien écrit, et que leurs élèves, en publiant les connoissances qu'ils tenoient d'eux, ne se sont pas crus dégagés par cela qu'ils n'avoient reçu que des instructions verbales.

Troisième Point.

Vous prétendez, Monsieur, dans votre lettre au rédacteur du Publiciste, 10 prairial an 13, que *l'Institut national n'a jamais reconnu que vous pour auteur de votre ouvrage.* Y a-t-il là, Monsieur, un jeu de mots? Il est certain que vous seul devez être l'auteur de *votre ouvrage*, si par *votre ouvrage* vous entendez l'ouvrage dont vous êtes l'auteur, ce qui s'entend ordinairement ainsi; mais par les mots *mon ouvrage*, vous avez prétendu qu'il fût question de l'ouvrage sur lequel a lieu le débat actuel; alors, Monsieur, il me paroît que vous êtes mal instruit, et sur le fait, et sur les circonstances de la prétendue reconnoissance de l'Institut.

J'ignorois ainsi, et peut-être encore plus que vous, toutes ces choses. Vos procédés et quelques enquêtes que j'ai faites au sujet du prix décerné par l'Institut, m'ont mis à même d'apprendre ce que vous paroissez ignorer encore. Voici, Monsieur, ce qui en est.

L'Institut, comme les académies dont il suit les erremens, n'adjuge jamais le prix ou les mentions honorables, quand elles ont lieu, qu'aux ouvrages, et non aux auteurs. Ces ouvrages lui sont adressés, ou au secrétariat, avec des épigraphes, qui sont le moyen de les distinguer entre eux, ou de reconnoître à qui ils appartiennent, lorsque les auteurs accompagnent le mémoire de leurs noms cachetés et associés à l'épigraphe mise en tête de l'ouvrage. On ajoute à chaque mémoire un numéro pour l'enregistrer et le désigner plus particulièrement ; quand le jugement se prononce, c'est sur l'épigraphe et le numéro. Cela fait, on décachète la lettre qui accompagne le mémoire, s'il y en a, et alors quand il a plû aux auteurs de se nommer, on fait connoître à-la-fois le numéro, l'épigraphe et le nom des auteurs. Lorsque les auteurs ont gardé l'*incognito*, l'Institut ne proclame que l'épigraphe et le numéro du mémoire, et il ne reconnoît point d'auteur.

Les mémoires s'envoient à l'Institut par qui l'on veut, et au secrétariat on délivre un *récépissé* au porteur du mémoire, quel qu'il

soit. C'est en représentant ce *récépissé* que l'on reçoit la valeur, soit en médaille, soit en argent, qui étoit assignée au prix. Ceci ne regarde que l'administration de l'Institut, et ce sont de simples formes de comptabilité.

Voyons maintenant, Monsieur, comment *l'Institut n'a*, ainsi que vous le dites, *reconnu que vous pour auteur de l'ouvrage.* Mais, ainsi que je vous l'ai rappelé plus haut, le mémoire ne portoit pas de nom d'auteur ; vous aviez eu vos raisons pour garder et pour me faire garder l'*incognito*. Les procès-verbaux n'ont fait mention d'aucun nom. Le prix ne fut adjugé qu'au mémoire et non à l'auteur ; le prix, dans la séance publique, fut proclamé sans nom d'auteur.

La preuve de tout ceci, quoique négative, ne sauroit être récusée ; mais en voici une positive. Voici ce que m'écrit le secrétaire actuel de la classe des arts de l'Institut, 18 floréal an 13. *Les procès-verbaux de la classe de littérature et beaux-arts, qui avoit décerné le prix, constatent seulement qu'elle a adjugé le prix au mémoire n°. 6, ayant pour épigraphe :* C'est au législateur à

opérer ce prodige. *Le feuilleton imprimé et distribué dans la séance publique du 15 vendémiaire an 9, porte également que l'auteur ne s'est pas fait connoître.*

Cela est positif, Monsieur; donc vous voyez que l'Institut n'a reconnu personne pour auteur du mémoire; donc il ne vous a pas reconnu; donc il n'est point vrai, comme vous l'avancez, que l'Institut n'a reconnu que vous.

Sur quoi donc peut se fonder votre prétention? Est-ce sur ce que vous avez porté vous-même le mémoire au secrétariat de l'Institut? mais tout autre l'auroit pu porter, et un commissionnaire eût été aussi bon pour cela. Est-ce sur ce que vous avez été le porteur du récépissé? mais on l'auroit également délivré au premier venu. Est-ce sur ce qu'on vous a remis les fonds de la valeur du prix? mais ce n'est là qu'un fait de l'administration de l'Institut, qui ne connoît que le récépissé, et délivre la somme à celui qui se présente avec cette pièce, sans s'inquiéter du titre ou du droit de l'auteur.

Mais, Monsieur, seroit-ce par hasard sur

la lettre du secrétaire de la classe de littérature et beaux-arts, insérée adroitement en tête de l'ouvrage, et adressée plusieurs mois après à vous, que se fonderoit votre prétention ? la chose seroit curieuse. Que vous ayez profité de cette lettre pour vous faire un titre individuel auprès des lecteurs indifférens à tout ceci, passe ; que vous ayez imaginé, comme je vous l'ai rappelé, de vous en faire un moyen de mettre votre nom à l'ouvrage sans vous nommer, je l'ai fort bien conçu ; mais que vous argumentiez de cette lettre postérieure au jugement et à la proclamation du prix, comme il paroît que vous le faites, pour faire accroire que l'Institut n'a reconnu que vous pour auteur, en vérité cela est trop fort.

Je sais, dites-vous (lettre au Publiciste) ; *que le 18 brumaire an 9, la classe de littérature et beaux-arts arrêta qu'il vous seroit écrit, pour vous inviter à faire imprimer l'ouvrage*, dont elle avoit entendu la lecture. Eh bien, Monsieur, qu'est-ce que cela prouve, sinon, comme je vous l'ai dit plus haut, que vous aviez témoigné le désir d'avoir une lettre d'honnêteté adressée à vous,

et cela pour parvenir à vos fins. Mais comment une lettre d'honnêteté, écrite (je suppose la chose innocente) à l'un des deux auteurs d'un ouvrage, pour l'inviter à le publier, prouve-t-elle qu'on l'en croit seul auteur ?

Je lis en effet la lettre de M. du Theil, et je n'y vois même rien qui annonce cette persuasion individuelle de sa part. Il vous dit que la classe a *écouté la lecture entière du mémoire que vous aviez envoyé au concours; qu'elle est persuadée que l'impression en peut être utile ; qu'en conséquence, elle vous invite à publier cet ouvrage.* Il n'y a pas un mot là, et encore moins dans les deux ou trois phrases de complimens que j'ai omises, qui donne à entendre que l'ouvrage soit de vous seul. On y auroit dit *votre* ouvrage, *votre* mémoire, *vos* discussions, *vos* principes, que cela ne prouveroit encore rien ; car quand on est deux propriétaires d'une chose, chacun peut dire *ma* chose comme *notre* chose, sans que cela lui donne droit à une propriété exclusive; à plus forte raison quand c'est un tiers qui s'adresse à un des deux propriétaires, il faut bien qu'il lui dise

votre chose. Mais nulle part dans la lettre il n'est dit *votre* ouvrage.

Et quand cela seroit, Monsieur, qu'est-ce que cela prouveroit ? *rien*. Quand le secrétaire, quand la classe même vous auroit adressé après coup à vous seul une lettre de compliment, qu'en auriez-vous à conclure ? *rien*. Ni le secrétaire, ni la classe ne pouvoit alors être juge d'un fait dont votre *incognito* et le mien lui avoient ôté la connoissance ; ni le secrétaire, ni la classe n'avoit le droit de juger après le jugement, qui étoit ou qui n'étoit pas l'auteur d'un mémoire qui avoit été proclamé sans nom d'auteur. Je vais plus loin, ni le secrétaire, ni la classe n'en avoit le pouvoir et les moyens ; car un tel fait est hors de leur compétence, et ils n'ont pas le pouvoir de l'avérer. Tout est fini après la proclamation du prix. Il ne peut plus rester après que des opinions individuelles. Mais comme classe de l'Institut, elle ne pouvoit s'immiscer dans une question d'intérêt particulier. Elle ne l'a point fait, et la lettre du secrétaire ne vous donne pas même le plus léger prétexte à la conséquence

insidieuse que vous avez jugé à propos d'en tirer.

Vous dites, Monsieur (*ibid.*) ; *que quelques personnes ayant voulu savoir si j'avois partagé le prix avec vous, il a été reconnu qu'il n'est nullement question de moi dans les registres de l'Institut.* C'est moi-même, Monsieur, qui l'ai voulu reconnoître, et qui ai reconnu effectivement tous les petits soins que vous vous êtes donnés pour m'empêcher de paroître. Mais je dois vous apprendre que vos attentions ont aussi tourné contre vous ; car sur tout ce qui a rapport au prix, comme le secrétaire actuel me l'a confirmé par écrit, il n'est pas fait plus question de vous que de moi. Nulle trace de votre nom, si ce n'est dans la lettre totalement insignifiante et hors d'œuvre à cet égard, dont je viens de parler, et si ce n'est peut-être encore dans les reçus d'argent que vous avez donnés à l'administration. Mais nous allons en venir là.

Quatrième et D^{er}. Point.

Vous prétendez, Monsieur (lettre au Publiciste), *que la médaille d'or que j'ai,*

vous m'en avez fait présent, que vous l'avez acquise de vos deniers, que ce n'est pas de l'Institut, que c'est de vous seul que je l'ai reçue. Je vous ai promis une explication là-dessus, elle terminera cette lettre.

Voici d'abord, Monsieur, ce que j'ai appris à cet égard au secrétariat de l'Institut ; je dois vous en faire part, puisque vous paroissez l'ignorer.

L'Institut reconnoît deux choses dans les prix qu'il décerne aux ouvrages qu'il juge : l'honneur du prix, et sa valeur. L'honneur se décerne par l'Institut lui-même, dans la proclamation qu'il fait de l'ouvrage, ou des auteurs quand ils se font connoître. La valeur du prix se paie de la manière qui convient au porteur du *récépissé*; c'est le fait de l'administration. Celle-ci paie la valeur à celui qui lui exhibe la pièce en question, et cette valeur se paie selon le goût des personnes. Si le porteur du récépissé est l'auteur ou un des auteurs, (car il arrive très-souvent que l'on est deux), l'administration n'a rien de plus à cœur que de satisfaire à ses demandes. Tantôt on prend la somme en argent, et l'on se

contente d'une médaille de cuivre ; tantôt on prend la valeur en médaille d'or. Cela n'est pas le fait de l'Institut ; cela ne le regarde plus ; il n'en a pas même connoissance ; c'est une simple affaire de comptabilité.

Dès-lors, Monsieur, aucune conséquence à tirer pour votre système de reconnoissance par l'Institut, des rapports qui ont pu avoir lieu entre vous et son administration. Vous avez été le porteur du mémoire ; vous avez fait toutes les démarches, (je ne devois pas me méfier de vous) ; vous étiez le porteur du récépissé. Je vous ai fait voir que cela ne donne et n'établit aucun droit moral à la reconnoissance dont vous voudriez vous prévaloir. Porteur du *récépissé*, et connu à l'administration, vous avez traité seul toute la partie de la recette du prix dont je ne me suis effectivement point mêlé. Cela signifie que vous avez traité avec les employés de l'Institut. Or, vous ne prétendez pas, je l'espère, que pour avoir été connu seul comme auteur par les employés de l'Institut, cela soit équivalent d'être reconnu *seul* auteur par l'Institut.

Cependant, Monsieur, il n'y a rien de plus.

Mais voici ce que j'ai appris de ces mêmes employés, et ce que je savois sans qu'ils me l'eussent communiqué. Quand il fut question de vous faire délivrer la valeur du prix, qui étoit de 1,500 fr., il a bien fallu que vous disiez, qu'attendu que vous n'étiez pas seul auteur du mémoire, vous desiriez qu'il fût frappé deux médailles d'or de la valeur de 300 francs, sur chacune desquelles les noms d'Emeric David et Giraud seroient gravés, et que vous prendriez le reste de la somme en argent, ce qui fut fait ; car l'administration de l'Institut n'est dans ce cas-là qu'un trésorier chargé de payer au porteur du mandat, la somme due, et peu importe en quelle monnoie. Vous allâtes même chez M. Desmarets, graveur, membre actuel de l'Institut, le prier de mettre votre nom le premier sur les médailles.

Voilà, Monsieur, ce que vous appelez *avoir payé de vos deniers* la médaille d'or que j'ai.

Vous dites que je n'ai point *reçu cette mé-*

daille de l'Institut, cela est vrai; mais ni vous, Monsieur, celle que vous avez. On ne reçoit une médaille de l'Institut que quand on s'est fait connoître, que quand l'Institut proclame le nom de l'auteur et lui applique la mention du prix adjugé. Autrement on ne reçoit la médaille, quand on la demande, que de l'administration de l'Institut. Et c'est ainsi que nous possédons chacun celle que nous avons.

Vous dites que je la tiens de vous. Et vous, Monsieur, vous la tenez de M. Cardot. Parlez - vous de la remise manuelle? Vous seul aviez eu des rapports, non avec l'Institut, mais avec son administration. Vous seul, effectivement, vous êtes empressé de traiter tout ce qui étoit de forme et d'intérêt dans cette affaire, vous seul avez par conséquent reçu l'argent et les médailles. J'ai reçu la mienne de vous; mais cela prouve-t-il qu'elle fut *vôtre*, qu'elle vous appartînt? Vous n'avez fait que me transmettre ce que vous-même aviez jugé être ma portion de propriété, je veux dire le partage de la médaille.

Qui vous a prié de dire que nous étions deux, qu'il falloit deux médailles, de dicter nos deux noms ? La vérité est qu'alors vous n'aviez aucun moyen de contester.

Ce n'est pas l'Institut qui a proclamé mon nom comme nom d'auteur : il n'a pas non plus proclamé le vôtre. Mais bien plus, c'est vous-même, c'est votre aveu qui fait mon titre ; et cet aveu fut libre, bénévole ; et rien au monde ne sauroit être aussi puissant que cet aveu. Quand deux auteurs ont concouru *incognito* à un ouvrage, et que l'un des deux nomme l'autre, demande pour lui le partage du signe d'honneur, croyez-vous qu'il puisse y avoir un témoignage comparable à celui-là ?

Vous dites aujourd'hui que c'est de *la reconnoissance pour les conseils et les lumières que vous aviez tirés de moi.* Dans votre système actuel d'atténuation de ma part d'auteur, il vous plaît de commenter ainsi les choses. Mais il n'est plus en votre pouvoir de les changer.

Vous avez acquis la médaille de vos deniers. Oh la plaisante trouvaille ! *Vos de-*

niers ! c'est-à-dire les deniers de la somme de 1,500 francs, valeur du prix que je vous avois abandonné pour l'impression.

Pour prouver que vous avez acquis *la médaille de vos deniers*, vous invoquez le témoignage de M. Camus, alors trésorier. C'est prudent à vous, Monsieur, de prendre un mort à témoin, il ne vous démentira point.

Ce qui vous dément, Monsieur, c'est que la valeur des deux médailles fut décomptée sur celle de 1,500 francs, et qu'on ne vous remit que 900 francs. Voilà ce que vous appelez *vos deniers*.

Je vous l'ai déja dit, Monsieur, il faut bien que je vous prouve que cette médaille ne fut pas acquise *de vos deniers*, pour vous sauver du ridicule et de l'indécence de m'avoir donné une gratification de cent écus *de vos deniers*.

Je vous l'ai déja dit, la médaille *acquise de vos deniers*, si elle n'est pas, comme je vous l'ai prouvé, l'aveu naturel d'un associé qui demande le partage d'un signe d'honneur pour un travail commun, c'est de votre part une dérision insultante. Si la chose eût été un petit gage d'amitié et de reconnoissance, il

falloit faire écrire dessus qu'elle étoit ce que vous dites là. Mais alors, Monsieur, j'aurois rejeté votre médaille comme j'ai repoussé votre dédicace.

Si la médaille a été *acquise de vos deniers*, si elle n'est pas l'expression naïve d'un aveu volontaire de votre part que je devois partager l'honneur d'un ouvrage dont j'avois partagé les fatigues, la médaille n'est rien autre chose qu'un joujou d'enfant ou le paiement d'un mercenaire.

Si la médaille est cela, elle n'est que cent écus ; et pour qui m'ayez-vous pris, je vous le demande ? de quel front avez-vous eu besoin et avez-vous besoin encore, pour dire publiquement qu'à un homme comme moi vous avez donné une gratification de cent écus ?

Je dois donc vous convaincre d'imposture pour vous justifier de me faire une insulte. Non, Monsieur, la médaille n'est pas acquise de vos deniers ; elle l'est des deniers du prix que nous devions partager.

La médaille n'est pas un témoignage de votre reconnoissance. Je la refuse, votre re-

connoissance ; je n'ai point travaillé pour vous, mais avec vous; je n'ai point travaillé pour vous faire remporter le prix, mais pour qu'il fût dit des vérités utiles sur les arts. Je n'ai rien fait pour mériter votre reconnoissance; ce que j'ai fait l'a été pour mériter celle des artistes. De quel droit vous faites-vous mon obligé, quand je ne prétendis rien faire pour vous? De quel droit me payez-vous, me remboursez-vous, quand je n'eus en aucune sorte l'intention de vous obliger personnellement ?

Et pour être quitte de tout avec vous, je vous préviens que si vous me faites prouver par l'Institut, qu'il n'a reconnu que vous *pour auteur*, que vous seul tenez une médaille de l'*Institut*, que la mienne est de *vos deniers*, les cent écus seront déposés chez mon notaire, où je vous permets d'aller les reprendre.

Sinon, Monsieur, ma médaille me restera avec mon nom associé au vôtre. Je la ferai graver à la tête des observations sur l'art, que je reprendrai dans l'ouvrage où je les ai placées, et que j'augmenterai de beaucoup

d'autres... Et vous, Monsieur, possesseur aussi de la même médaille, où nos deux noms sont inscrits de votre aveu et par votre ordre, gardez-la comme un petit monument des égaremens où peut conduire l'amour d'une vaine gloire.

Je terminerai cette lettre en vous offrant les témoignages qui pourront vous convaincre de la vérité des faits que j'ai avancés, et vous mettre à même de reconnoître vos erreurs.

Comme en effet cette lettre pourra devenir publique, il n'est pas juste que ceux qui la liront restent indécis entre des allégations réciproques.

J'invoque donc ici comme instruits de tout ce que j'ai avancé relativement à la co-opération que je prétends à l'ouvrage et à l'espèce particulière de cette co-opération :

MM. Vien, sénateur, membre de l'Institut et de la Légion d'honneur ;

David, premier peintre de S. M. impériale et royale, membre de l'Institut et de la Légion d'honneur ;

Moitte, Dejoux, Pajoux et Renaud, membres de l'Institut et de la Légion d'honneur;

Quatremère de Quinci et Roland, statuaires, membres de l'Institut;

Peyron, Van-Loo, Robin, Boichot, Monsiau, membres de l'ancienne académie de peinture et sculpture;

Gibelin, peintre, et Ramey, statuaire.

Je les prie, si j'en ai imposé sur la manière dont j'ai exposé la part que j'ai prise à l'ouvrage, de me démentir, et je vous prie spécialement, vous, Monsieur, de les y engager.

Si je ne reçois pas de démenti, vous trouverez bon que le public prononce quel est celui en aura imposé dans cette affaire.

J'ai l'honneur d'être, Monsieur, etc.

GIRAUD, *statuaire;*
De l'ancienne Académie de peinture et sculpture.

De l'Imprimerie de H. L. PERRONNEAU, quai des Augustins, n°. 44.

www.ingramcontent.com/pod-product-compliance
Lightning Source LLC
Chambersburg PA
CBHW071427220526
45469CB00004B/1448